나도 손글씨 잘 쓸 수 있다

초판 1쇄 펴낸날 2021년 3월 31일

기획 편집부
펴낸이 박성신
펴낸곳 도서출판 쉼
등록번호 제406-2015-000091호
주소 경기도 파주시 문발로115, 세종벤처타운 304호
대표전화 031-955-8201
팩스 031-955-8203
전자우편 8200rd@naver.com
여러분의 소중한 원고를 기다리고 있습니다.

text ⓒ 편집부, 2021
ISBN 979-11-87580-50-8 (13640)

자랑하고 싶은 손글씨

나도 손글씨 잘 쓸 수 있다

쉼

글씨는 습관이다

여러분의 글씨는 어떤가요?

간단하게 키보드 타이핑으로 의사전달을 할 수 있지만, 손글씨를 써야 할 때도 있습니다. 인터넷 시대답게 컴퓨터나 스마트폰만 있으면 글을 쓸 수 있는 시대인데 왜 굳이 손글씨를 예쁘게 써야 할까요? 글씨는 그 사람의 됨됨이를 알 수 있어서 바른 글씨를 쓰기 위해 노력해야 합니다. 삐뚤삐뚤한 지렁이 글씨부터 글씨 모양이 엉망인 악필을 벗어나기 위해서는 단순히 글씨를 따라 쓰는 것만으로 해결되지 않습니다. 몸에 밴 잘못된 습관을 교정해야 나만의 개성 있는 글씨를 쓸 수 있습니다. 교정을 하기 전 나에게 맞는 필기구의 선택도 중요합니다.

필기구 선택

교정을 목적으로 연습할 때는 굵기가 일정한 필기구가 좋습니다. 연필은 쓸수록 굵기가 달라져 교정을 방해받기 쉽습니다. 샤프로 연습한다면 잘 부러지지 않는 굵기의 심을 선택하고 볼펜으로 연습한다면 필기감이 있는 부드러운 것을 선택하는 것이 좋습니다.

바른 집필법

글씨쓰기는 바른 자세로 연필을 잡아야 합니다. 엄지, 검지, 중지 세 손가락으로 펜을 잡고, 새

끼손가락은 바닥에 대고 약지는 새끼손가락 위에 살짝 얹습니다. 펜을 너무 짧게 세워 잡으면 손이 쉽게 지쳐 오래 쓰기 힘듭니다. 엄지와 검지로 펜을 120도 정도 세워 가볍게 집듯이 잡고, 손바닥을 바닥에 고정한 채 손가락 힘만으로 써야 부드럽게 쓸 수 있습니다. 선 긋기, 원 그리기, 세모 네모 그리기 등을 통해 손의 큰 근육과 작은 근육을 바르게 사용하는 연습부터 시작하세요. 정말 심각한 악필이라면 큰 글씨부터 연습하면 좋아요.

바른 자세

연필을 바르게 잡는 것만큼이나 중요한 것이 바른 자세를 유지하는 것입니다. 자세에 따라 글씨의 모양이 바뀌기 때문이죠. 허리를 구부리고 몸의 중심이 바르지 못하면 손에 힘을 제대로 줄 수 없습니다. 의자 끝까지 엉덩이를 깊숙이 당겨 앉고 책상과 상체 사이에 주먹 하나가 들어갈 정도의 여유를 둡니다. 허리와 어깨는 쭉 펴고 턱은 아래를 향하게 해 책상과 거리를 50cm 정도 유지하는 것이 좋습니다.

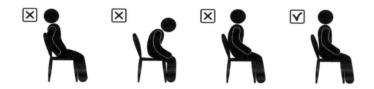

글씨 교정의 첫걸음은 인내심입니다.
처음 글씨를 배울 때처럼 바르게 쓰는 것을 연습해야 합니다. 편한 상태에서 한 글자씩 공들여 쓰는 연습을 매일 하다 보면 글씨체가 바뀌는 것을 느낄거예요. 처음에는 받침이 없는 글자부터 쓰고 받침이 있는 글자, 단어, 짧은 문장 등으로 천천히 조금씩 쓰면서 실력을 늘려가다 보면 마음 또한 편해짐을 느낄거예요.

목차

1. 굳은 손 풀기

2. 기본서체 연습하기

3. 생활서체 연습하기

4. 캘리서체 연습하기

책 속 부록_ 자유롭게 써 보세요

1

굳은
손 풀기

선 긋기

글씨 쓰기 연습전 손목 돌리기로 팔의 긴장을 풀어주세요. 힘을 빼고 가볍게 근육을 푼다는 생각으로 직선과 곡선 등의 기본적인 선 그리기와 점선 잇기부터 시작해 보세요.

1. 선 긋기 연습부터 시작하세요.

글씨를 예쁘게 쓰려면 손의 근육을 풀어주고 글 쓸때 누르는 정도를 스스로 조절할 수 있도록 기본이 되는 선 긋기부터 시작하는 것이 좋습니다.

2. 기준선에 맞춰 써주세요.

글씨를 균형 있게 쓰려면 글자의 중심을 잡아주어야 합니다. 표시된 기준선에 맞춰 쓰는 연습을 해 보세요. 따라 쓰기는 글자의 감각을 손으로 익힐 수 있습니다.

3. 자음과 모음을 따라 써 보세요.

자음과 모음은 받침이 있을 때 크기와 모양이 달라집니다. 다양한 형태의 자음과 모음을 따라 쓰면서 글자의 균형을 맞춰 보세요.

4. 긴 글로 글씨 쓰기 연습의 즐거움을 느껴 보세요.

기본서체로 글씨 쓰기를 익혔다면 생활서체와 캘리체로 긴 글도 써보세요. 글을 읽는 재미와 쓰는 재미를 같이 느낄 수 있습니다.

직선과 곡선 그리기

손에 힘을 빼고, 손목의 힘으로 최대한 가볍게 그려 보세요.

점 잇기

손에 힘을 빼고, 손목의 힘으로 최대한 가볍게 이어 보세요.

자음과 모음 연습하기

글자를 예쁘게 쓰려면 흘리지 않고 바르게 쓰는 연습이 필요합니다.
글자의 기본인 자음과 모음을 연습해 보세요.

ㄱ	ㄱ	ㄱ									
ㄴ	ㄴ	ㄴ									
ㄷ	ㄷ	ㄷ									
ㄹ	ㄹ	ㄹ									
ㅁ	ㅁ	ㅁ									
ㅂ	ㅂ	ㅂ									
ㅅ	ㅅ	ㅅ									
ㅇ	ㅇ	ㅇ									
ㅈ	ㅈ	ㅈ									
ㅊ	ㅊ	ㅊ									
ㅋ	ㅋ	ㅋ									
ㅌ	ㅌ	ㅌ									
ㅍ	ㅍ	ㅍ									
ㅎ	ㅎ	ㅎ									

ㅏ	ㅏ	ㅏ									
ㅑ	ㅑ	ㅑ									
ㅓ	ㅓ	ㅓ									
ㅕ	ㅕ	ㅕ									
ㅗ	ㅗ	ㅗ									
ㅛ	ㅛ	ㅛ									
ㅜ	ㅜ	ㅜ									
ㅠ	ㅠ	ㅠ									
ㅡ	ㅡ	ㅡ									
ㅣ	ㅣ	ㅣ									
ㅐ	ㅐ	ㅐ									
ㅒ	ㅒ	ㅒ									
ㅔ	ㅔ	ㅔ									
ㅖ	ㅖ	ㅖ									

과	과	과							
왜	왜	왜							
궈	궈	궈							
꿰	꿰	꿰							
괴	괴	괴							
뉘	뉘	뉘							
늬	늬	늬							

ㄲ	ㄲ	ㄲ							
ㄸ	ㄸ	ㄸ							
ㅃ	ㅃ	ㅃ							
ㅆ	ㅆ	ㅆ							
ㅉ	ㅉ	ㅉ							

	ㅏ	ㅑ	ㅓ	ㅕ	ㅗ	ㅛ	ㅜ	ㅠ	ㅡ	ㅣ
ㄱ										
ㄴ										
ㄷ										
ㄹ										
ㅁ										
ㅂ										
ㅅ										
ㅇ										
ㅈ										
ㅊ										
ㅋ										
ㅌ										
ㅍ										
ㅎ										

2

기 본 서 체
연 습 하 기

정자체

글씨를 바르게 쓰고 싶다면 기본기를 다져야 합니다. 2장에서는 자음과 모음을 익힐 것입니다. 자음과 모음의 위치와 크기의 변화를 익힐 수 있도록 기준선에 맞춰 써 보세요. 자음과 모음의 음운부터 익힌 후 음절, 단어, 문장으로 확장된 쓰기 연습을 해 보세요. 정자체가 익숙해질 때까지 충분히 연습해 보세요.

자음과 모음 음절 쓰기

자음의 위치가 바뀌면 크기도 바뀌게 됩니다. 모음의글자의 형태를 생각하면서
기준선을 중심으로 쓰는 연습을 하세요.

가	가	가									
야	야	야									
거	거	거									
겨	겨	겨									
기	기	기									
개	개	개									
걔	걔	걔									
게	게	게									
계	계	계									

고	고	고									
교	교	교									

구	구	구								
규	규	규								

귀	귀	귀							
괘	괘	괘							
궈	궈	궈							
궤	궤	궤							
괴	괴	괴							
귀	귀	귀							
과	과	과							

그	그	그								
꼬	꼬	꼬								
끄	끄	끄								
꾸	꾸	꾸								

까	까	까								
꺼	꺼	꺼								
끼	끼	끼								
깨	깨	깨								
께	께	께								
꼐	꼐	꼐								

꾀	꾀	꾀								
뀌	뀌	뀌								

각	각	각								
격	격	격								
국	국	국								
곡	곡	곡								
극	극	극								

곽	곽	곽								
꼭	꼭	꼭								

궉	궉	궉								
궉	궉	궉								

꾹	꾹	꾹								
꾺	꾺	꾺								
꼭	꼭	꼭								

ㄴ



네 | 네 | 네

노 | 노 | 노
뇨 | 뇨 | 뇨
누 | 누 | 누
뉴 | 뉴 | 뉴

늬 | 늬 | 늬
놰 | 놰 | 놰
눠 | 눠 | 눠
눼 | 눼 | 눼
뇌 | 뇌 | 뇌
뉘 | 뉘 | 뉘
놔 | 놔 | 놔

느 | 느 | 느
는 | 는 | 는

난	난	난									
넌	넌	넌									
눈	눈	눈									
뇬	뇬	뇬									

다	다	다									
댜	댜	댜									
더	더	더									
뎌	뎌	뎌									
디	디	디									
대	대	대									
댸	댸	댸									
데	데	데									
뎨	뎨	뎨									

도	도	도								
됴	됴	됴								
두	두	두								
듀	듀	듀								

듸	듸	듸								
돼	돼	돼								
둬	둬	둬								
뒈	뒈	뒈								
되	되	되								
뒤	뒤	뒤								
돠	돠	돠								

드	드	드								
또	또	또								
뜨	뜨	뜨								
뚜	뚜	뚜								

따	따	따								
떠	떠	떠								
띠	띠	띠								
때	때	때								
떼	떼	떼								
뗴	뗴	뗴								

뙤	뙤	뙤								
뛰	뛰	뛰								

닫	닫	닫								
덛	덛	덛								
딛	딛	딛								
둗	둗	둗								
듣	듣	듣								

딴	딴	딴									
떤	떤	떤									
띤	띤	띤									
뜯	뜯	뜯									
뜯	뜯	뜯									

라	라	라									
랴	랴	랴									
러	러	러									
려	려	려									
리	리	리									
래	래	래									
럐	럐	럐									
레	레	레									

레	레	레										

로	로	로										
료	료	료										
루	루	루										
류	류	류										

릐	릐	릐										
뢔	뢔	뢔										
뤄	뤄	뤄										
뤠	뤠	뤠										
뢰	뢰	뢰										
뤼	뤼	뤼										
롸	롸	롸										

르	르	르										
랄	랄	랄										

릴	릴	릴								
릴	릴	릴								
를	를	를								
롤	롤	롤								
룰	룰	룰								

마	마	마								
먀	먀	먀								
머	머	머								
며	며	며								
미	미	미								
매	매	매								
매	매	매								
메	메	메								

메	메	메									

모	모	모									
묘	묘	묘									
무	무	무									
뮤	뮤	뮤									

미	미	미									
뫠	뫠	뫠									
뭐	뭐	뭐									
뭬	뭬	뭬									
뫼	뫼	뫼									
뮈	뮈	뮈									
뫄	뫄	뫄									

므	므	므									
맘	맘	맘									

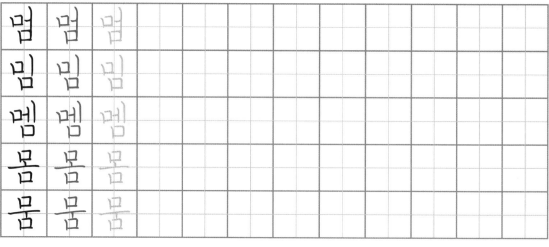

멈	멈	멈								
밈	밈	밈								
멤	멤	멤								
몸	몸	몸								
뭄	뭄	뭄								

ㅂ

바	바	바								
뱌	뱌	뱌								
버	버	버								
벼	벼	벼								
비	비	비								
배	배	배								
뱨	뱨	뱨								
베	베	베								

볘	볘	볘										

보	보	보										
뵤	뵤	뵤										
부	부	부										
뷰	뷰	뷰										

븨	븨	븨										
봬	봬	봬										
붜	붜	붜										
붸	붸	붸										
뵈	뵈	뵈										
뷔	뷔	뷔										
봐	봐	봐										

브	브	브										
밥	밥	밥										

법	법	법									
빕	빕	빕									
봅	봅	봅									
붑	붑	붑									

븨	븨	븨									
봬	봬	봬									
붜	붜	붜									
붸	붸	붸									
뵈	뵈	뵈									
뷔	뷔	뷔									
봐	봐	봐									

빠	빠	빠									
삐	삐	삐									
쁘	쁘	쁘									
빼	빼	빼									

뽀	뽀	뽀									
뿌	뿌	뿌									
뻐	뻐	뻐									
뻬	뻬	뻬									

| 쀠 | 쀠 | 쀠 | | | | | | | | | |
| 쀠 | 쀠 | 쀠 | | | | | | | | | |

ㅅ

사	사	사									
샤	샤	샤									
서	서	서									
셔	셔	셔									
시	시	시									
새	새	새									

샤	샤	샤									
세	세	세									
셰	셰	셰									

소	소	소									
쇼	쇼	쇼									
수	수	수									
슈	슈	슈									
스	스	스									

싀	싀	싀									
쇄	쇄	쇄									
숴	숴	숴									
쉐	쉐	쉐									
쇠	쇠	쇠									
쉬	쉬	쉬									
솨	솨	솨									

싯	싯	싯									
삿	삿	삿									
섯	섯	섯									
숏	숏	숏									
슷	슷	슷									
숫	숫	숫									

싸	싸	싸									
씨	씨	씨									
쑤	쑤	쑤									
쎄	쎄	쎄									
쏘	쏘	쏘									
쓰	쓰	쓰									

쌌	쌌	쌌									
썼	썼	썼									
쏫	쏫	쏫									

아	아	아								
야	야	야								
어	어	어								
여	여	여								
이	이	이								
애	애	애								
얘	얘	얘								
에	에	에								
예	예	예								

오	오	오								
요	요	요								
우	우	우								
유	유	유								

의	의	의								
외	외	외								
왜	왜	왜								
워	워	워								
위	위	위								
와	와	와								
웨	웨	웨								

으	으	으								
앙	앙	앙								
엉	엉	엉								
잉	잉	잉								
엥	엥	엥								
앵	앵	앵								
옹	옹	옹								
웅	웅	웅								
응	응	응								

ㅈ

자	자	자							
쟈	쟈	쟈							
저	저	저							
져	져	져							
지	지	지							
재	재	재							
쟤	쟤	쟤							
제	제	제							
졔	졔	졔							

조	조	조							
죠	죠	죠							
주	주	주							
쥬	쥬	쥬							
즈	즈	즈							

직	직	직								
좨	좨	좨								
줘	줘	줘								
줴	줴	줴								
죄	죄	죄								
쥐	쥐	쥐								
좌	좌	좌								

쪼	쪼	쪼								
쬬	쬬	쬬								
쭈	쭈	쭈								
쮸	쮸	쮸								

짜	짜	짜								
쩌	쩌	쩌								
찌	찌	찌								
째	째	째								

쩨	쩨	쩨								
쪄	쪄	쪄								

잦	잦	잦								
젖	젖	젖								
짖	짖	짖								

ㅊ

차	차	차								
챠	챠	챠								
처	처	처								
쳐	쳐	쳐								
치	치	치								
채	채	채								
챼	챼	챼								

쳬	쳬	쳬								
쳬	쳬	쳬								

초	초	초								
쵸	쵸	쵸								
추	추	추								
츄	츄	츄								

츠	츠	츠								
츼	츼	츼								
쵀	쵀	쵀								
춰	춰	춰								
췌	췌	췌								
최	최	최								
취	취	취								
촤	촤	촤								

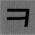

카	카	카								
캬	캬	캬								
커	커	커								
켜	켜	켜								
키	키	키								
캐	캐	캐								
컈	컈	컈								
케	케	케								
켸	켸	켸								

코	코	코								
쿄	쿄	쿄								
쿠	쿠	쿠								
큐	큐	큐								
크	크	크								

킥	킥	킥									
쾌	쾌	쾌									
쿼	쿼	쿼									
퀘	퀘	퀘									
쾨	쾨	쾨									
퀴	퀴	퀴									
콰	콰	콰									

타	타	타									
탸	탸	탸									
터	터	터									
텨	텨	텨									
티	티	티									
태	태	태									

태	태	태									
테	테	테									
톄	톄	톄									

토	토	토									
툐	툐	툐									
투	투	투									
튜	튜	튜									

트	트	트									
틱	틱	틱									
퇘	퇘	퇘									
퉈	퉈	퉈									
퉤	퉤	퉤									
퇴	퇴	퇴									
튀	튀	튀									
퇴	퇴	퇴									

ㅍ

파	파	파									
파	파	파									
퍼	퍼	퍼									
퍼	퍼	퍼									
피	피	피									
패	패	패									
패	패	패									
페	페	페									
페	페	페									

포	포	포									
표	표	표									
푸	푸	푸									
퓨	퓨	퓨									
프	프	프									

피	피	피									
퐤	퐤	퐤									
풔	풔	풔									
풰	풰	풰									
푀	푀	푀									
퓌	퓌	퓌									
퐈	퐈	퐈									

ㅎ

하	하	하									
햐	햐	햐									
허	허	허									
혀	혀	혀									
히	히	히									
해	해	해									

해	해	해									
헤	헤	헤									
혜	혜	혜									

호	호	호									
효	효	효									
후	후	후									
휴	휴	휴									
흐	흐	흐									

희	희	희									
왜	왜	왜									
워	워	워									
웨	웨	웨									
외	외	외									
위	위	위									
와	와	와									

곁받침 글자 쓰기

곁받침은 'ㄳ, ㄵ, ㄶ, ㄺ, ㄻ, ㄼ, ㅄ, ㄾ, ㄿ, ㅀ, ㅄ' 입니다. 곁받침이 어우러질 수 있도록 글자의 크기를 동일하게 쓰고, 벌어지지 않도록 가까이 붙여 씁니다.

갉	갉	갉							
앉	앉	앉							
많	많	많							
묽	묽	묽							
삶	삶	삶							
넓	넓	넓							
곬	곬	곬							
핥	핥	핥							
픞	픞	픞							
싫	싫	싫							
밝	밝	밝							
젊	젊	젊							
없	없	없							

늙	늙	늙									
넓	넓	넓									
섧	섧	섧									
닭	닭	닭									
낣	낣	낣									
읽	읽	읽									
듯	듯	듯									
넋	넋	넋									
맑	맑	맑									
긺	긺	긺									
탔	탔	탔									
헒	헒	헒									
듦	듦	듦									
붉	붉	붉									
읊	읊	읊									

이중 자음 글자 쓰기

하나의 자음이 두 개로 이루어진 글자입니다. 이중 자음은 크기를 동일하게 씁니다. 글자의 크기에 유의하면서 써 보세요.

꼿	꼿	꼿									
뉘	뉘	뉘									
똘	똘	똘									
샀	샀	샀									
쟀	쟀	쟀									
뿔	뿔	뿔									
떤	떤	떤									
쌓	쌓	쌓									
짬	짬	짬									
쌌	쌌	쌌									
뽁	뽁	뽁									
옜	옜	옜									
꼴	꼴	꼴									

짰	짰	짰									
슈	슈	슈									
뻤	뻤	뻤									
섞	섞	섞									
꼈	꼈	꼈									
땋	땋	땋									
쪘	쪘	쪘									
뿔	뿔	뿔									
짤	짤	짤									
겠	겠	겠									
쪽	쪽	쪽									
빻	빻	빻									
떴	떴	떴									
혁	혁	혁									
쑥	쑥	쑥									

받침 글자 쓰기

한글 받침은 글씨와 연결이 잘되도록 써야 합니다. 받침이 있는 글씨의 경우 글
자의 높이가 약간씩 달라지기 때문에 같은 크기로 써야 합니다.

간	간					군	군				
갖	갖					궤	궤				
갇	갇					깁	깁				
깊	깊					굴	굴				
깃	깃					곰	곰				
걍	걍					공	공				
겉	겉					눌	눌				
놜	놜					뇐	뇐				
눙	눙					눅	눅				
눟	눟					녘	녘				
닉	닉					눵	눵				
눕	눕					낳	낳				
낼	낼					널	널				

닷 독 됩 덫 딕 된 랗 랑 록 룡 린 뢔 룸

담 뎅 돌 둡 든 딪 돗 랏 랠 렛 룁 른 링

| 맞 멀 먹 문 민 묵 뭘 방 밴 별 못 뭔 빛 | 맞 멀 먹 문 민 묵 뭘 방 밴 별 못 뭔 빛 | | | | | 만 맷 멸 목 뭔 못 밑 밧 맴 붕 변 봤 빈 | 만 맷 멸 목 뭔 못 밑 밧 맴 붕 변 봤 빈 | | | | |

샾
셀
쉴
쉼
순
셜
압
옆
왬
웁
잎
욘
웃

살
샘
선
숫
송
수
성
앤
얌
완
윗
월
율

장	장					좍	좍				
전	전					좬	좬				
줍	줍					젤	젤				
줄	줄					짙	짙				
즉	즉					잣	잣				
죤	죤					잰	잰				
집	집					친	친				
찹	찹					챈	챈				
찰	찰					철	철				
촛	촛					촬	촬				
촉	촉					췬	췬				
츌	츌					쥑	쥑				
칭	칭					춘	춘				

칵	칵				
켁	켁				
켬	켬				
콩	콩				
퀭	퀭				
킬	킬				
캘	캘				
탈	탈				
탯	탯				
텔	텔				
툉	툉				
툇	툇				
팃	팃				

캥	캥				
켁	켁				
콜	콜				
큽	큽				
퀸	퀸				
클	클				
탠	탠				
털	털				
톤	톤				
툴	툴				
퉐	퉐				
톡	톡				
팁	팁				

| 팝 | 폭 | 펼 | 펜 | 푹 | 펭 | 핍 | 한 | 행 | 헜 | 휜 | 홍 | 흘 |

| 팬 | 펼 | 판 | 풀 | 핀 | 푹 | 혓 | 핫 | 향 | 헷 | 홴 | 현 | 힛 |

2음절 쓰기

두 글자로 이루어진 단어를 따라 쓰면서, 글자의 형태를 익혀 보세요. 겹받침과
쌍자음 등이 단어를 따라 쓸 때 크기의 변화도 확인하면서 써 보도록 하세요.

가	람	가	람							
간	판	간	판							
경	영	경	영							
각	색	각	색							
김	치	김	치							
고	집	고	집							
결	론	결	론							
값	다	값	다							
경	제	경	제							
공	연	공	연							
그	릇	그	릇							
과	일	과	일							
기	결	기	결							

냄	새	냄	새							
누	나	누	나							
냉	온	냉	온							
내	일	내	일							
남	산	남	산							
늦	다	늦	다							
농	담	농	담							
넘	다	넘	다							
노	래	노	래							
냇	물	냇	물							
낚	시	낚	시							
년	도	년	도							
나	물	나	물							

도	덕	도	덕								
대	답	대	답								
다	행	다	행								
대	기	대	기								
답	장	답	장								
두	께	두	께								
당	당	당	당								
뒤	쪽	뒤	쪽								
된	장	된	장								
동	창	동	창								
단	순	단	순								
독	립	독	립								
도	원	도	원								

라	면	라	면								
랄	프	랄	프								
랜	선	랜	선								
린	스	린	스								
립	밤	립	밤								
라	돈	라	돈								
로	고	로	고								
래	핑	래	핑								
랜	더	랜	더								
러	그	러	그								
라	탄	라	탄								
래	퍼	래	퍼								
루	갈	루	갈								

만	족	만	족							
모	집	모	집							
명	절	명	절							
미	술	미	술							
모	래	모	래							
만	화	만	화							
물	결	물	결							
민	속	민	속							
마	련	마	련							
미	용	미	용							
맡	다	맡	다							
명	단	명	단							
맵	다	맵	다							

본	성	본	성							
반	찬	반	찬							
범	인	범	인							
배	구	배	구							
방	송	방	송							
빗	물	빗	물							
변	호	변	호							
불	안	불	안							
본	부	본	부							
벌	금	벌	금							
바	름	바	름							
버	튼	버	튼							
불	빛	불	빛							

사	제	사	제
새	해	새	해
신	청	신	청
습	기	습	기
상	류	상	류
세	대	세	대
술	잔	술	잔
실	례	실	례
성	경	성	경
슬	품	슬	품
셋	째	셋	째
손	주	손	주
송	년	송	년

약	국	약	국							
원	서	원	서							
연	애	연	애							
아	미	아	미							
앙	심	앙	심							
올	로	올	로							
영	양	영	양							
왕	래	왕	래							
이	용	이	용							
예	방	예	방							
앞	날	앞	날							
역	사	역	사							
오	분	오	분							

조	심	조	심
저	축	저	축
재	능	재	능
전	국	전	국
주	장	주	장
제	출	제	출
졸	업	졸	업
증	상	증	상
저	쪽	저	쪽
재	생	재	생
집	단	집	단
정	의	정	의
제	자	제	자

최	고	최	고							
철	저	철	저							
참	석	참	석							
체	력	체	력							
철	학	철	학							
차	랑	차	랑							
초	조	초	조							
청	소	청	소							
체	육	체	육							
천	둥	천	둥							
출	구	출	구							
치	킨	치	킨							
착	각	착	각							

카	드	카	드							
콧	등	콧	등							
케	첩	케	첩							
카	고	카	고							
코	치	코	치							
칼	집	칼	집							
커	리	커	리							
크	기	크	기							
컵	밥	컵	밥							
캐	럿	캐	럿							
케	익	케	익							
큰	절	큰	절							
코	너	코	너							

타	인
테	러
틱	선
투	표
통	장
탕	평
퇴	근
특	별
태	동
통	화
탁	자
탑	승
톱	밥

곤	피									
의	편									
현	표									
매	판									
근	포									
견	편									
월	팔									
질	품									
딩	편									
일	평									
름	필									
다	품									
티	파									

한	계	한	계							
호	소	호	소							
행	운	행	운							
휴	지	휴	지							
항	공	항	공							
희	망	희	망							
후	회	후	회							
확	신	확	신							
흥	미	흥	미							
활	발	활	발							
허	락	허	락							
햇	살	햇	살							
한	국	한	국							

4음절 쓰기

우리말은 한자나 외래어가 아닌 한국의 고유 말을 가리킵니다. 4음절로 이루어
진 우리말 글자를 따라 써 보고, 우리말의 뜻도 알아보아요.

갈	마	보	다

이것저것을 번갈아 보다

겨	끔	내	기

서로 번갈아 하기

곰	살	궂	다

성질이 부드럽고 다정하다

강	쇠	바	람

첫 가을에 부는 바람

끌	끌	하	다

마음이 맑고 바르며 깨끗하다

능	갈	치	다

능청스럽게 잘 둘러대는 재주가 있다

내	남	없	이

나나 다른 사람이나 다 마찬가지로

나	부	대	다	조심히 있지 못하고 철없이 납신거리다									
남	상	남	상	좀 얄밉게 자꾸 넘어다보는 모양									
녠	다	하	다	어린아이나 아랫사람을 사랑하여 너그럽게 대하다									
다	방	골	잠	애틋하고 애처롭다									
달	그	림	자	어떤 물체가 달빛에 비치어 생기는 그림자									
덥	거	칠	다	우울하고 답답하다									
뒤	뿔	치	기	남의 밑에서 그 뒤를 거들어 도와줌									

뜨	악	하	다	마음이 선뜻 내키지 않아 꺼림칙하고 싫다

마	음	자	리	마음의 본바탕

멋	질	리	다	방탕한 마음을 가지게 되다

모	지	랑	이	오래 써서 끝이 닳아 떨어진 물건

민	주	대	다	몹시 귀찮고 싫증나게 하다

밑	턱	구	름	땅 위로 바짝 내려앉은 구름

바	이	없	다	어찌할 도리나 방법이 전혀 없다

배	쫑	배	쫑	산새가 잇따라 우는 소리
부	접	하	다	가까이 접근하다
뻘	때	추	니	어려워함이 없이 제멋대로 짤짤 거리며 쏘다니는 여자아이
번	나	가	다	끝이 밖으로 벌어져 나가다
사	랑	옵	다	생김새나 행동이 사랑을 느낄 정도로 귀엽다
살	푸	둥	이	몸에 살이 많고 적은 정도
씨	양	이	질	한창 바쁠 때 쓸데없는 일로 남을 귀찮게 하는 짓

새	근	발	딱

숨이 차서 숨소리가 고르지 않고 가쁘고 급하게 내는 모양

설	뚱	하	다

마음이나 분위기가 들뜨고 어수선하다

오	달	지	다

허술한 데가 없이 야무지고 알차다

안	다	미	로

담은 것이 그릇에 넘치도록 많이

약	비	나	다

정도가 너무 지나쳐서 진저리가 날 만큼 싫증이 나다

어	살	버	살

이러니저러니 말이 많은 모양

애	면	글	면

몹시 힘에 겨운 일을 이루려고 갖은 애를 쓰는 모양

자	발	떨	다	행동이 가볍고 참을성이 없음을 겉으로 나타내다

지	멸	있	다	꾸준하고 성실하다

쥐	알	봉	수	잔꾀가 많은 사람을 비웃는 말

짜	름	하	다	약간 짧은 듯하다

주	리	팅	이	부끄러움을 아는 마음

차	깔	하	다	문을 굳게 닫아 잠가 두다

초	라	떼	다	격에 맞지 않는 짓이나 차림새로 창피를 당하다

첫	대	바	기	맞닥뜨린 맨 처음									

치	살	리	다	지나치게 치켜세우다									

초	름	하	다	넉넉하지 못하고 약간 부족하다									

콩	켸	팥	켸	사물이 뒤섞여서 뒤죽박죽된 것을 이르는 말									

쾨	쾨	하	다	상하고 찌들어 비위에 거슬릴 정도로 냄새가 고약하다									

코	푸	렁	이	묽은 풀이나 코를 풀어 놓은 것처럼 흐물흐물한 것									

콩	팔	칠	팔	갈피를 잡을 수 없도록 마구 지껄이는 모양									

| 클 | 클 | 하 | 다 | 마음이 시원스럽게 트이지 못하고 답답하거나 궁금한 생각이 많다 |

| 타 | 끈 | 하 | 다 | 치사하고 인색하며 욕심이 많다 |

| 트 | 레 | 바 | 리 | 이유 없이 남의 말에 반대하기를 좋아하는 성격 |

| 틀 | 수 | 하 | 다 | 성격이 너그럽고 침착하다 |

| 투 | 그 | 리 | 다 | 싸우려고 으르대며 잔뜩 벼르다 |

| 토 | 실 | 토 | 실 | 보기 좋을 정도로 살이 통통하게 찐 모양 |

| 팔 | 초 | 하 | 다 | 얼굴이 좁고 아래턱이 뾰족하다 |

| 포 | 실 | 하 | 다 | 살림이나 물건 따위가 넉넉하고 오붓하다 |

| 퍼 | 렁 | 덩 | 이 | '퍼렇게 든 멍'을 달리 일컫는 말 |

| 풋 | 내 | 나 | 다 | 어설프다, 서투르다 |

| 허 | 청 | 대 | 고 | 확실한 계획도 없이 마구 |

| 호 | 젓 | 하 | 다 | 후미져서 무서움을 느낄 만큼 고요하다 |

| 황 | 소 | 바 | 람 | 좁은 틈으로 세게 불어 드는 바람 |

| 희 | 짜 | 뽑 | 다 | 가진 것이 없으면서 짐짓 분수에 넘치게 굴다 |

문장 쓰기

짧은 명언을 따라 써 보세요. 연필, 볼펜, 만년필 모두 좋습니다. 필기구에 따라
글자의 굵기가 달라질수 있으니 글자가 중심선 중앙에 오도록 최대한 크게 쓰세요.

위대한 사람은 기회가 없다고 원망하지 않는다.

위대한 사람은 기회가 없다고 원망하지 않는다.

아예 안하는 것보다 늦게라도 하는 게 낫다.

아예 안하는 것보다 늦게라도 하는 게 낫다.

내일의 모든 꽃은 오늘의 씨앗에 근거한 것이다.

내일의 모든 꽃은 오늘의 씨앗에 근거한 것이다.

말이 입힌 상처는 칼이 입힌 상처보다 깊다.

말이 입힌 상처는 칼이 입힌 상처보다 깊다.

남이 나에게 해주기를 바라는 대로 남에게 해주어라.

남이 나에게 해주기를 바라는 대로 남에게 해주어라.

실수는 계속 발전하고 있다는 증거다.

실수는 계속 발전하고 있다는 증거다.

좋은 칭찬 한마디면 두 달을 견뎌 낼 수 있다.

좋은 칭찬 한마디면 두 달을 견뎌 낼 수 있다.

태도는 작은 것이지만 커다란 차이를 만든다.

태도는 작은 것이지만 커다란 차이를 만든다.

노력을 이기는 재능은 없고

노력을 이기는 재능은 없고

노력을 외면하는 결과도 없다.

노력을 외면하는 결과도 없다.

미래를 두려워하는 것은 현재를 낭비하는 것이다.

미래를 두려워하는 것은 현재를 낭비하는 것이다.

약속을 지키는 최선의 방법은 약속을 하지 않는 것이다.

약속을 지키는 최선의 방법은 약속을 하지 않는 것이다.

그간 우리에게 가장 큰 피해를 끼친 말은 바로

그간 우리에게 가장 큰 피해를 끼친 말은 바로

'지금껏 항상 그렇게 해왔어'라는 말이다.

'지금껏 항상 그렇게 해왔어'라는 말이다.

때때로 우리가 작고 미미한 방식으로 베푼 관대함이

때때로 우리가 작고 미미한 방식으로 베푼 관대함이

누군가의 인생을 영원히 바꿔 놓을 수 있다.

누군가의 인생을 영원히 바꿔 놓을 수 있다.

우리 인생의 가장 큰 영광은

우리 인생의 가장 큰 영광은

결코 넘어지지 않는 데 있는 것이 아니라

결코 넘어지지 않는 데 있는 것이 아니라

넘어질 때마다 일어서는 데 있다.

넘어질 때마다 일어서는 데 있다.

힘 있을 때 친구는 친구가 아니다.

힘 있을 때 친구는 친구가 아니다.

말 없는 가르침을 알아듣는 사람은 드물다.

말 없는 가르침을 알아듣는 사람은 드물다.

계획없는 목표는 한낱 꿈에 불과하다.

계획없는 목표는 한낱 꿈에 불과하다.

성숙하다는 것은 다가오는 모든 생생한 위기를

성숙하다는 것은 다가오는 모든 생생한 위기를

피하지 않고 마주하는 것을 의미한다.

피하지 않고 마주하는 것을 의미한다.

단락 쓰기

단락 쓰기는 긴 호흡이 필요합니다. 긴 문장을 따라 쓰다 보면 자칫 손에 힘이 들어갈 수 있어요. 편한 마음으로 문장을 한 번 읽고 천천히 쓰세요.

스스끼가 찾아왔다간 후 김만필의 생활은 더욱더욱 우울해갔다. 강박관념에 쪼들리는 신경쇠약 환자같이 그는 항상 무엇엔가 마음의 위협을 느끼고 있었다. 공연히 쭈볏쭈볏하고 아무것을 해도 열심히 안 났다. 그러면 T교수나 H과장을 찾아가서 자기의 약점을 전부 고백하면 좋을 듯도 싶었으나 그의 우울에는 그 이상의 무슨 깊은 뿌리가 있는 듯싶었다. 뿐 아니라 그곳에는 그의 힘없는 양심의 최후의 문지기가 서 있었다. 공연히 마음만 안타까울 뿐이었다.

－〈김강사와 T교수〉, 유진오

명호는 무심코 이런 생각이 떠오르자, 이렇게도 살기 어렵고 보기 싫은 세상에 죽는 것쯤 조금도 아깝고 원통한 것은 없겠으나, 병고에 시달리고 부대낄 것을 생각하면,

이때 까지 겪어 온 평생의 고생을 한 묶음 묶어다가 앞에 놓은 듯싶어 벅찬 생각이 들고,

지금부터 걱정이 되는 것이었다. 주사라는 현대적 마술에 맛을 들이고 감질이나 나지 않

고서라도 죽는다면 얼마나 편하고 팔자 좋게 죽을 것인가 하고 혼자 실소도 하였다.

<div align="right">– 〈임종〉, 염상섭</div>

낮 동안에 이글이글 타는 해에 익은 몸뚱어리에 여름밤은 둘 없이 고마운 선물이었다. 여름의

장안 백성들에게는 욱신욱신한 거리를 고무풍선같이 떠다니는 파라솔이 있고, 땀을 들여

주는 선풍기가 있고, 타는 목을 식혀 주는 맥주 거품이 있고, 은접시에 담긴 아이스크림이

있다. 그리고 또 산 차고 물 맑은 피서지 삼방이 있고, 석왕사가 있고, 인천이 있고, 원산이 있

다. 그러나 그런 것은 꿈에도 못 보는 나에게는 머루알빛 같은 밤하늘만 쳐다보아도

차디찬 얼음 냄새가 흘러오는 듯하였다.

<div align="right">– 〈도시와 유령〉, 이효석</div>

콩쥐는 그 말대로 물을 길어다 부었다. 그러나 아무리 길어다 부어도 어찌된 독인지 차지를

않았다. 아침부터 진종일 물을 길어 나르다 보니 기운이 빠져서 진땀이 흐르고 고개가 부러

지는 것만 같아서 더 물을 길을 수가 없었다. 그렇다고 물을 채우지 않을 수는 없었다. 그래

다시 방구리를 머리에 얹고 우물로 가려는데 마당 한쪽에서 맷방석만한 두꺼비 한 마리가

엉금엉금 기어오더니 버럭 소리를 질러 말하는 것이었다.

－〈콩쥐와 팥쥐전〉

섬의 생김새가 길쭉한 주머니 같다 해서 조마이섬이라고 불려 온다는 건우의 고장에는,

보리가 거의 자랄 대로 자라 있었다. 강바람이 불어올 때마다 푸른 물결이 제법 넘실거리

곤 했다. 낙동강 하류의 삼각주 일대가 대개 그러하듯이, 이 조마이섬이란 데도 사람들이

부락을 이루고 사는 것이 아니라 그저 한 집 두 집 띄엄띄엄 땅을 물고 있을 따름이었다.

－〈모래톱이야기〉, 김정한

아홉 살인가 그럴 때였다. 자기 집 앞 보리밭에서 눈을 뭉치고 있었다. 처음엔 주먹만하게

뭉쳐서 그것을 눈 위로 굴렸다. 주먹만하던 게 차츰차츰 커지기 시작했다. 아기 머리통

만하게, 더 커지면서 물동이만하게, 억구는 자꾸 자꾸 굴렸다. 숨이 찼다. 장갑을 끼지 않은

손이 에듯 시렸지만 참았다. 꾹 참았다. 참아야만 했다. 뒤에 종종머리 계집애가 있었던 것

이다. 눈덩이가 굴러 바닥이 드러난 곳에 푸릇푸릇 보리싹이 보였다.

— 〈동행〉, 전상국

하루에도 방선생을 찾는 이가 여러 패씩 있었다. 그들의 대개는 자동차를 타고 오고, 인력거

짜리도 흔치 않았다. 그렇게 찾아오는 그들은 결단코 빈손으로 오는 법이 드물었다. 좋은

양과자 상자 밑바닥에는 으레 따로이 뿌듯한 봉투가 들었곤 하였다. 미스터 방의, 신기료

장수 코삐뚤이 삼복이로부터의 발신 경로란 이렇듯 심히 간단하고 순조로운 것이었었다.

— 〈미스터방〉, 채만식

3

생 활 서 체
연 습 하 기

손글씨체

정자체로 바른 글씨체를 충분히 익히셨나요?

정자체는 글자를 정확하게 써야 하지만, 손글씨체는 글자의 이음새가 매끄럽고 부드러워 쓰는 재미가 있을 것입니다. 하지만 정자체로 글자의 획을 충분히 연습하지 않고 손글씨체를 먼저 연습하면 글씨를 교정하기 힘듭니다.

자음과 모음 음절 쓰기

손글씨 자음과 모음의 획순은 정자체에 비해 간단합니다. 정자체를 쓸 때 기준선
에 맞춰 썼던 것처럼 손글씨체 역시 기준선에 맞춰 균형 있게 써 보세요.

가	가	가									
야	야	야									
거	거	거									
겨	겨	겨									
기	기	기									
개	개	개									
걔	걔	걔									
게	게	게									
계	계	계									

고	고	고									
교	교	교									

구	구	구									
규	규	규									

긔	긔	긔									
괘	괘	괘									
궈	궈	궈									
궤	궤	궤									
괴	괴	괴									
귀	귀	귀									
과	과	과									

그	그	그									
꼬	꼬	꼬									
꼬	꼬	꼬									
꾸	꾸	꾸									

까	까	까									
꺼	꺼	꺼									
끼	끼	끼									
깨	깨	깨									
께	께	께									
꼐	꼐	꼐									

꾀	꾀	꾀									
뀌	뀌	뀌									

각	각	각									
격	격	격									
국	국	국									
곡	곡	곡									
극	극	극									

곽	곽	곽									
괵	괵	괵									

궉	궉	궉									
객	객	객									

꼭	꼭	꼭									
꾹	꾹	꾹									
꼭	꼭	꼭									

나	나	나									
냐	냐	냐									
너	너	너									
녀	녀	녀									
니	니	니									
내	내	내									
냬	냬	냬									
네	네	네									

| 녜 | 녜 | 녜 | | | | | | | | | |

노	노	노									
뇨	뇨	뇨									
누	누	누									
뉴	뉴	뉴									

늬	늬	늬									
놰	놰	놰									
눠	눠	눠									
눼	눼	눼									
뇌	뇌	뇌									
뉘	뉘	뉘									
놔	놔	놔									

| 느 | 느 | 느 | | | | | | | | | |
| 는 | 는 | 는 | | | | | | | | | |

난	난	난									
넌	넌	넌									
눈	눈	눈									
놘	놘	놘									

다	다	다								
댜	댜	댜								
더	더	더								
뎌	뎌	뎌								
디	디	디								
대	대	대								
댸	댸	댸								
데	데	데								
뎨	뎨	뎨								

도	도	도										
됴	됴	됴										
두	두	두										
듀	듀	듀										

디	디	디										
돼	돼	돼										
둬	둬	둬										
뒈	뒈	뒈										
되	되	되										
뒤	뒤	뒤										
돠	돠	돠										

드	드	드										
또	또	또										
뜨	뜨	뜨										
뚜	뚜	뚜										

따	따	따									
떠	떠	떠									
띠	띠	띠									
때	때	때									
떼	떼	떼									
뗴	뗴	뗴									

뙤	뙤	뙤									
뛰	뛰	뛰									

닫	닫	닫									
덛	덛	덛									
딭	딭	딭									
둗	둗	둗									
듣	듣	듣									

딸	딸	딸									
떡	떡	떡									
띤	띤	띤									
뜯	뜯	뜯									
뚠	뚠	뚠									

라	라	라								
랴	랴	랴								
러	러	러								
려	려	려								
리	리	리								
래	래	래								
럐	럐	럐								
레	레	레								

례	례	례										

로	로	로										
료	료	료										
루	루	루										
류	류	류										

릐	릐	릐										
뢔	뢔	뢔										
뤄	뤄	뤄										
뤠	뤠	뤠										
뢰	뢰	뢰										
뤼	뤼	뤼										
롸	롸	롸										

르	르	르										
랄	랄	랄										

럴	럴	럴									
릴	릴	릴									
를	를	를									
롤	롤	롤									
룰	룰	룰									

마	마	마									
야	야	야									
머	머	머									
며	며	며									
미	미	미									
매	매	매									
먜	먜	먜									
메	메	메									

몌	몌	몌										

모	모	모										
묘	묘	묘										
무	무	무										
뮤	뮤	뮤										

믜	믜	믜										
뫠	뫠	뫠										
뭐	뭐	뭐										
뭬	뭬	뭬										
뫼	뫼	뫼										
뮈	뮈	뮈										
뫄	뫄	뫄										

므	므	므										
맘	맘	맘										

멈	멈	멈									
밈	밈	밈									
멤	멤	멤									
몸	몸	몸									
뭉	뭉	뭉									

바	바	바									
뱌	뱌	뱌									
버	버	버									
벼	벼	벼									
비	비	비									
배	배	배									
뱨	뱨	뱨									
베	베	베									

볘	볘	볘									

보	보	보									
뵤	뵤	뵤									
부	부	부									
뷰	뷰	뷰									

븨	븨	븨									
봬	봬	봬									
붜	붜	붜									
붸	붸	붸									
뵈	뵈	뵈									
뷔	뷔	뷔									
봐	봐	봐									

브	브	브									
밥	밥	밥									

법	법	법									
빕	빕	빕									
봅	봅	봅									
붑	붑	붑									

븨	븨	븨									
봬	봬	봬									
붜	붜	붜									
붸	붸	붸									
뵈	뵈	뵈									
뷔	뷔	뷔									
봐	봐	봐									

빠	빠	빠									
삐	삐	삐									
뽀	뽀	뽀									
빼	빼	빼									

뽀	뽀	뽀									
뿌	뿌	뿌									
뻐	뻐	뻐									
뻬	뻬	뻬									

| 뾔 | 뾔 | 뾔 | | | | | | | | | |
| 쀠 | 쀠 | 쀠 | | | | | | | | | |

사	사	사									
샤	샤	샤									
서	서	서									
셔	셔	셔									
시	시	시									
새	새	새									

섀	섀	섀									
세	세	세									
셰	셰	셰									

소	소	소									
쇼	쇼	쇼									
수	수	수									
슈	슈	슈									
스	스	스									

싀	싀	싀									
쇄	쇄	쇄									
쉬	쉬	쉬									
쉐	쉐	쉐									
쇠	쇠	쇠									
쉬	쉬	쉬									
솨	솨	솨									

싯	싯	싯									
삿	삿	삿									
섯	섯	섯									
솟	솟	솟									
슷	슷	슷									
숫	숫	숫									

싸	싸	싸									
씨	씨	씨									
쑤	쑤	쑤									
쎄	쎄	쎄									
쏘	쏘	쏘									
쓰	쓰	쓰									

쌌	쌌	쌌									
썼	썼	썼									
쏫	쏫	쏫									

ㅇ

아	아	아									
야	야	야									
어	어	어									
여	여	여									
이	이	이									
애	애	애									
얘	얘	얘									
에	에	에									
예	예	예									

오	오	오									
요	요	요									
우	우	우									
유	유	유									

의	의	의									
외	외	외									
왜	왜	왜									
워	워	워									
위	위	위									
와	와	와									
웨	웨	웨									

으	으	으									
앙	앙	앙									
엉	엉	엉									
잉	잉	잉									
엥	엥	엥									
앵	앵	앵									
옹	옹	옹									
웅	웅	웅									
응	응	응									

자	자	자									
쟈	쟈	쟈									
저	저	저									
져	져	져									
지	지	지									
재	재	재									
쟤	쟤	쟤									
제	제	제									
졔	졔	졔									

조	조	조									
죠	죠	죠									
주	주	주									
쥬	쥬	쥬									
즈	즈	즈									

긔	긔	긔									
좨	좨	좨									
줘	줘	줘									
줴	줴	줴									
죄	죄	죄									
쥐	쥐	쥐									
좌	좌	좌									

쪼	쪼	쪼									
쬬	쬬	쬬									
쭈	쭈	쭈									
쮸	쮸	쮸									

짜	짜	짜									
쩌	쩌	쩌									
찌	찌	찌									
째	째	째									

쩨	쩨	쩨									
쪠	쪠	쪠									

잦	잦	잦									
젖	젖	젖									
짖	짖	짖									

ㅊ

차	차	차									
챠	챠	챠									
처	처	처									
쳐	쳐	쳐									
치	치	치									
채	채	채									
챼	챼	챼									

체	체	체								
쳬	쳬	쳬								

초	초	초								
쵸	쵸	쵸								
추	추	추								
츄	츄	츄								

츠	츠	츠								
츼	츼	츼								
쵀	쵀	쵀								
춰	춰	춰								
췌	췌	췌								
최	최	최								
취	취	취								
촤	촤	촤								

ㅋ

카	카	카								
캬	캬	캬								
커	커	커								
켜	켜	켜								
키	키	키								
캐	캐	캐								
컈	컈	컈								
케	케	케								
켸	켸	켸								

쿄	쿄	쿄								
큐	큐	큐								
쿠	쿠	쿠								
큐	큐	큐								
크	크	크								

킈	킈	킈									
쾌	쾌	쾌									
쿼	쿼	쿼									
퀘	퀘	퀘									
쾨	쾨	쾨									
퀴	퀴	퀴									
콰	콰	콰									

타	타	타									
탸	탸	탸									
터	터	터									
텨	텨	텨									
티	티	티									
태	태	태									

태	태	태									
테	테	테									
톄	톄	톄									

토	토	토									
툐	툐	툐									
투	투	투									
튜	튜	튜									

트	트	트									
티	티	티									
돼	돼	돼									
둬	둬	둬									
뒈	뒈	뒈									
되	되	되									
뒤	뒤	뒤									
롸	롸	롸									

ㅍ

파	파	파									
퍄	퍄	퍄									
퍼	퍼	퍼									
펴	펴	펴									
피	피	피									
패	패	패									
퍠	퍠	퍠									
페	페	페									
폐	폐	폐									

포	포	포									
표	표	표									
푸	푸	푸									
퓨	퓨	퓨									
프	프	프									

피	피	피										
퐤	퐤	퐤										
풔	풔	풔										
풰	풰	풰										
푀	푀	푀										
퓌	퓌	퓌										
퐈	퐈	퐈										

흥

하	하	하										
햐	햐	햐										
허	허	허										
혀	혀	혀										
히	히	히										
해	해	해										

해	해	해									
헤	헤	헤									
혜	혜	혜									

호	호	호									
효	효	효									
후	후	후									
휴	휴	휴									
흐	흐	흐									

희	희	희									
홰	홰	홰									
훠	훠	훠									
훼	훼	훼									
회	회	회									
휘	휘	휘									
화	화	화									

겹받침 글자 쓰기

손글씨 서체에서 받침이 있는 글씨는 기본 획수보다 간단합니다. 글씨의 크기가
맞지 않으면 오히려 연습에 방해가 될 수 있습니다. 중심선에 맞춰 균형을 잡고
써 보세요.

값	값	값			넓	넓	넓		
앉	앉	앉			섰	섰	섰		
많	많	많			닭	닭	닭		
묽	묽	묽			읽	읽	읽		
삶	삶	삶			넋	넋	넋		
떫	떫	떫			맑	맑	맑		
곬	곬	곬			듦	듦	듦		
핥	핥	핥			붉	붉	붉		
핆	핆	핆			읊	읊	읊		
싫	싫	싫			늙	늙	늙		
밝	밝	밝			긺	긺	긺		
젊	젊	젊			핥	핥	핥		
없	없	없			헒	헒	헒		

받침 글자 쓰기

받침으로 쓰이는 자음이 한 획으로 이어져 크기가 커질 수 있습니다. 중심선에서
벗어나지 않도록 주의하면서 써 보세요.

간	간			균	균		
갖	갖			궐	궐		
갇	갇			깁	깁		
깊	깊			굴	굴		
깃	깃			괌	괌		
걍	걍			콩	콩		
겉	겉			눌	눌		
놜	놜			뇐	뇐		
눟	눟			눠	눠		
눃	눃			녁	녁		
닉	닉			놩	놩		
눕	눕			낳	낳		
낻	낻			널	널		

담	담					닷	닷				
뎅	뎅					독	독				
돌	돌					된	된				
둡	둡					뒈	뒈				
든	든					딕	딕				
딪	딪					덧	덧				
돗	돗					랗	랗				
랏	랏					량	량				
랜	랜					록	록				
렛	렛					룡	룡				
뢉	뢉					린	린				
른	른					렴	렴				
링	링					룸	룸				

맏	맏					맞	맞				
맷	맷					멀	멀				
멸	멸					멱	멱				
목	목					문	문				
뭔	뭔					믠	믠				
옷	옷					묵	묵				
밑	밑					뵐	뵐				
밧	밧					방	방				
뱀	뱀					밴	밴				
뷺	뷺					벌	벌				
볃	볃					봇	봇				
뵐	뵐					뵌	뵌				
빈	빈					빗	빗				

살	살					샬	샬				
샘	샘					셀	셀				
설	설					쇨	쇨				
솟	솟					쉼	쉼				
송	송					순	순				
슥	슥					셜	셜				
성	성					압	압				
앤	앤					엎	엎				
얌	얌					왬	왬				
완	완					웁	웁				
윗	윗					잎	잎				
월	월					욘	욘				
율	율					욧	욧				

장	장					좍	좍				
젇	젇					좬	좬				
좁	좁					쥘	쥘				
줄	줄					짙	짙				
즉	즉					잣	잣				
죤	죤					잳	잳				
집	집					칟	칟				
찹	찹					챋	챋				
챨	챨					쳘	쳘				
촛	촛					촽	촽				
쵺	쵺					춴	춴				
츨	츨					쵝	쵝				
칭	칭					춘	춘				

칵	칵					캥	캥				
컥	컥					켁	켁				
켬	켬					콜	콜				
쾅	쾅					쿱	쿱				
퀭	퀭					퀸	퀸				
킬	킬					클	클				
캘	캘					탠	탠				
탈	탈					털	털				
탯	탯					톤	톤				
텔	텔					툴	툴				
탕	탕					퉬	퉬				
튓	튓					톡	톡				
팃	팃					팁	팁				

팝	팝					팬	팬				
폭	폭					펼	펼				
펄	펄					판	판				
펜	펜					풀	풀				
폭	폭					핀	핀				
펭	펭					픅	픅				
핍	핍					헛	헛				
한	한					핫	핫				
행	행					향	향				
헜	헜					헷	헷				
휜	휜					홴	홴				
홍	홍					현	현				
흘	흘					흄	흄				

2음절 쓰기

두 글자로 이루어진 단어를 따라 쓰면서, 글자의 형태를 익혀 보세요.

가	끔	가	끔							
감	기	감	기							
곡	성	곡	성							
각	색	각	색							
격	정	격	정							
근	로	근	로							
건	조	건	조							
갚	다	갚	다							
금	지	금	지							
개	방	개	방							
나	비	나	비							
냉	동	냉	동							
남	북	남	북							

녹	화	녹	화							
누	나	누	나							
냉	면	냉	면							
난	로	난	로							
남	편	남	편							
낮	밤	낮	밤							
낱	말	낱	말							
대	량	넘	다							
등	록	등	록							
드	림	드	림							
독	감	독	감							
대	신	대	신							
단	풍	단	풍							

단	순	단	순								
달	빛	달	빛								
대	중	대	중								
따	로	따	로								
렌	즈	렌	즈								
로	션	로	션								
루	프	루	프								
로	고	로	고								
래	퍼	래	퍼								
랠	리	랠	리								
림	배	림	배								
르	포	르	포								
라	돈	라	돈								

러	그	러	그							
문	학	문	학							
마	련	마	련							
목	욕	목	욕							
맷	다	맷	다							
몸	짓	몸	짓							
매	너	매	너							
문	밖	문	밖							
메	모	메	모							
모	델	모	델							
미	터	미	터							
방	법	방	법							
반	말	반	말							

불	만	불	만								
봉	사	봉	사								
배	추	배	추								
벌	레	벌	레								
비	행	비	행								
분	명	분	명								
베	다	베	다								
발	레	발	레								
사	회	사	회								
쏜	다	쏜	다								
심	사	심	사								
수	출	수	출								
손	발	손	발								

세	월	세	월						
성	공	성	공						
서	랍	서	랍						
싸	다	싸	다						
생	활	생	활						
일	침	일	침						
의	식	의	식						
양	심	양	심						
외	출	외	출						
입	술	입	술						
야	금	야	금						
여	섯	여	섯						
약	혼	약	혼						

예	습	예	습							
인	상	인	상							
작	가	작	가							
정	비	정	비							
제	외	제	외							
장	편	장	편							
주	차	주	차							
진	찰	진	찰							
중	국	중	국							
전	시	전	시							
정	직	정	직							
조	롱	조	롱							
촉	새	촉	새							

차	분	차	분								
초	상	초	상								
취	소	취	소								
촛	불	촛	불								
창	문	창	문								
초	록	초	록								
천	국	천	국								
창	고	창	고								
첩	자	첩	자								
코	침	코	침								
켜	다	켜	다								
큰	길	큰	길								
커	피	커	피								

콜	라	콜	라							
키	움	키	움							
콩	장	콩	장							
쾌	감	쾌	감							
칼	날	칼	날							
캠	프	캠	프							
탄	생	탄	생							
타	락	타	락							
톱	질	톱	질							
태	풍	태	풍							
토	끼	토	끼							
퇴	원	퇴	원							
택	시	택	시							

특	급	특	급									
타	다	타	다									
투	명	투	명									
피	복	피	복									
폴	짝	폴	짝									
표	시	표	시									
판	사	판	사									
풍	격	풍	격									
평	점	평	점									
퐁	당	퐁	당									
펼	침	펼	침									
패	배	패	배									
표	현	표	현									

혜	택	혜	택								
환	갑	환	갑								
휴	식	휴	식								
흰	색	흰	색								
훌	륭	훌	륭								
현	실	현	실								
학	생	학	생								
홍	학	홍	학								
향	수	향	수								
현	관	현	관								

문장 쓰기

짧은 명언을 따라 써 보세요.
볼펜으로 가볍게 따라 쓰면서 속담도 배워 보세요.

열 길 물속은 알아도 한 길 사람 속은 모른다.

열 길 물속은 알아도 한 길 사람 속은 모른다.

쓴맛을 모르는 자는 단맛도 모른다.

쓴맛을 모르는 자는 단맛도 모른다.

뿌리 깊은 나무는 가을을 타지 않는다.

뿌리 깊은 나무는 가을을 타지 않는다.

벼슬은 높이고 마음은 낮추어라.

벼슬은 높이고 마음은 낮추어라.

친구와 포도주는 오래된 것일수록 좋다.

친구와 포도주는 오래된 것일수록 좋다.

애매모호한 말은 거짓말의 시작이다.

애매모호한 말은 거짓말의 시작이다.

가장 하기 힘든 일은 아무 일도 안하는 것이다.

가장 하기 힘든 일은 아무 일도 안하는 것이다.

사랑은 시간을 흐르고 하고, 시간은 사랑을 넘치게 한다.

사랑은 시간을 흐르고 하고, 시간은 사랑을 넘치게 한다.

한 아이를 키우려면 온 마을이 필요하다.

한 아이를 키우려면 온 마을이 필요하다.

신의 뜻으로 태어났지만, 삶은 인간이 살아가는 것이다.

신의 뜻으로 태어났지만, 삶은 인간이 살아가는 것이다.

쉽게 얻어낸 것은 쉽게 잃는 법이다.

쉽게 얻어낸 것은 쉽게 잃는 법이다.

구르는 돌에는 이끼가 끼지 않는다.

구르는 돌에는 이끼가 끼지 않는다.

함부로 인연을 맺지 마라.

함부로 인연을 맺지 마라.

좋은 사람을 보면 그를 본보기로 삼아 모방하려 노력하고,

좋은 사람을 보면 그를 본보기로 삼아 모방하려 노력하고,

나쁜 사람을 보면 내게도 그런 흠이 있나 찾아보라.

나쁜 사람을 보면 내게도 그런 흠이 있나 찾아보라.

스스로 존경하면 다른 사람도 그대를 존경할 것이니라.

스스로 존경하면 다른 사람도 그대를 존경할 것이니라.

들은 것은 잊어버리고, 본 것은 기억하고, 직접 해본 것은 이해한다.

들은 것은 잊어버리고, 본 것은 기억하고, 직접 해본 것은 이해한다.

남이 나를 알아주지 못할까 걱정하지 말고,

남이 나를 알아주지 못할까 걱정하지 말고,

내가 남을 제대로 알지 못함을 걱정해야 한다.

내가 남을 제대로 알지 못함을 걱정해야 한다.

벗이 먼 곳에서 찾아오면 또한 즐겁지 아니한가.

벗이 먼 곳에서 찾아오면 또한 즐겁지 아니한가.

단락 쓰기

단락 쓰기는 긴 호흡이 필요합니다. 편한 마음으로 문장을 한 번 읽고 천천히
쓰세요. 정자체와 번갈아 가면서 써 보는 것도 좋습니다.

새로 거른 막걸리 젖빛처럼 뿌옇고, 큰 사발에 보리밥 높기가 한 자로세. 밥 먹자 도리깨 잡고 마당에 나서니

검게 탄 두 어깨 햇볕 받아 번쩍이네. 옹헤야 소리 내며 발맞추어 두드리니 삽시간에 보리 낟알 온 사방에 가득

하네. 주고받는 노랫가락 점점 높아지는데 보이느니 지붕까지 날으는 보리 티끌. 그 기색 살펴보니 즐겁기 짝이 없어

마음이 몸의 노예 되지 않았네. 낙원이 먼 곳에 있는 게 아닌데 무엇하러 고향 떠나 벼슬길에 헤매리오.

- <보리타작>, 정약용

함 속에 든 아이를 보니 입에는 왕거미가 가득하고 귀에는 불개미가 가득하고 허리에는 구렁이가 감겨 있었다. 아이를 데려

다가 물로 깨끗하게 씻었다. 가사장삼을 벗어 씻은 아이를 안고 돌아서니 난데없는 초가삼간이 절묘하게 지어져 있다.

비리공덕 할아비, 비리공덕 할미는 거기서 아이를 키우기로 하였다.

- <바리데기>, 작자 미상

따사로운 햇발이 숲을 새어든다. 다람쥐가 솔방울을 떨어치며, 어여쁜 할미새는 앞에서 알씬거리고. 동리에서는

타작을 하느라고 와글거린다. 흥겨워 외치는 목성, 그걸 억누르고 공중에 응, 응, 진동하는 벼 터는 기계 소리. 맞은쪽 산속

에서 어린 목동들의 노래는 처량히 울려 온다. 산속에 묻힌 마을의 전경을 멀리 바라보다가 그는 눈을 찌긋하며 다시 한 번

하품을 뽑는다. 이 웬놈의 하품일까.

-〈만부방〉, 김유정

어느 날 밤이었습니다. 나비는 그 날도 온종일 재미롭게 춤을 추었기 때문에, 저녁때가 되니까 몹시 고단하여서,

일찍이 배추밭 노오란 꽃가지에 누워서, 콜콜 가늘게 코를 골면서 잠이 들었습니다. 그리고, 이런 꿈을 꾸었습니다.

나비는 전과 같이 이리저리 펄펄 날아다니노라니까, 어느 틈에 전에 보지 못하던 모르는 곳에 이르렀습니다. 거기서

시골같이 쓸쓸스런 곳인데, 나직한 언덕 위에 조그마한 집이 한 채 있었습니다.

-〈나비의 꿈〉, 방정환

죽는 날까지 하늘을 우러러 죽는 날까지 하늘을 우러러

한 점 부끄럼이 없기를 한 점 부끄럼이 없기를

잎새에 이는 바람에도 잎새에 이는 바람에도

나는 괴로와 했다. 나는 괴로와 했다.

별을 노래하는 마음으로 별을 노래하는 마음으로

모든 죽어 가는 것을 사랑해야지 모든 죽어 가는 것을 사랑해야지

그리고 나한테주어진 길을 그리고 나한테주어진 길을

걸어 가야겠다. 걸어 가야겠다.

오늘 밤에도 별이 바람에 스치운다. 오늘 밤에도 별이 바람에 스치운다.

-〈서시〉, 윤동주

내 고장 칠월은 　내 고장 칠월은

청포도가 익어가는 시절 　청포도가 익어가는 시절

이 마을 전설이 주저리주저리 열리고 　이 마을 전설이 주저리주저리 열리고

먼 데 하늘이 꿈꾸며 알알이 들어와 박혀 　먼 데 하늘이 꿈꾸며 알알이 들어와 박혀

하늘 밑 푸른 바다가 가슴을 열고 　하늘 밑 푸른 바다가 가슴을 열고

흰 돛단배가 곱게 밀려서 오면 　흰 돛단배가 곱게 밀려서 오면

내가 바라는 손님은 고달픈 몸으로 　내가 바라는 손님은 고달픈 몸으로

청포를 입고 찾아온다고 했으니 　청포를 입고 찾아온다고 했으니

내 그를 맞아, 이 포도를 따 먹으면 　내 그를 맞아, 이 포도를 따 먹으면

두 손은 함뿍 적셔도 좋으련만 　두 손은 함뿍 적셔도 좋으련만

아이야 우리 식탁엔 은쟁반에 아이야 우리 식탁엔 은쟁반에

하이얀 모시 수건을 마련해 두렴 하이얀 모시 수건을 마련해 두렴

-〈청포도〉, 이육사

새끼오리도 헌신짝도 소똥도 갓신창도 새끼오리도 헌신짝도 소똥도 갓신창도

개니빠디도 너울쪽도 짚검불도 가랑잎도 개니빠디도 너울쪽도 짚검불도 가랑잎도

헝겊조각도 막대꼬치도 기왓장도 닭의 깃도 헝겊조각도 막대꼬치도 기왓장도 닭의 깃도

개터럭도 타는 모닥불 짚도 개터럭도 타는 모닥불

재당도 초시도 문장 늙은이도 재당도 초시도 문장 늙은이도

더부살이 아이도 새사위도 갓사둔도 더부살이 아이도 새사위도 갓사둔도

나그네도 주인도 할아버지도 손자도 나그네도 주인도 할아버지도 손자도

붓장시도 땜쟁이도 큰 개도 강아지도 붓장시도 땜쟁이도 큰 개도 강아지도

모두 모닥불을 쪼인다 모두 모닥불을 쪼인다

모닥불은 어려서 우리 할아버지가 모닥불은 어려서 우리 할아버지가

어미아비 없는 서러운 아이로 불쌍하니도 어미아비 없는 서러운 아이로 불쌍하니도

뭉둥발이가 된 슬픈 역사가 있다 뭉둥발이가 된 슬픈 역사가 있다

−〈모닥불〉, 백석

산뽕잎에 빗방울이 친다 산뽕잎에 빗방울이 친다

멧비둘기가 난다 멧비둘기가 난다

나무 등걸에서 자벌기가 고개를 들었다 멧비둘기 켠을 본다
나무 등걸에서 자벌기가 고개를 들었다 멧비둘기 켠을 본다

−〈산비〉, 백석

4

캘리서체
연습하기

캘리체

정자체와 손글씨체로 글씨쓰기를 연습해 보았습니다. 연습하기를 통해
글자의 형태와 글자감을 익혔다면 캘리체를 써보세요. 캘리체는 펜의 종
류에 따라 글자의 굵기가 달라지고, 자음과 모음의 크기가 일정하지 않
은 매력이 있답니다.

연필

필기구의 기본이죠. 약간 거친 느낌과 사각거림을
느끼면서 따라 써 보세요.

사랑은 연필로 쓰세요	사랑은 연필로 쓰세요
	내 방식대로의 사랑
내 방식대로의 사랑	
뻐꾸기 둥지로 날아간 새	뻐꾸기 둥지로 날아간 새
	마음속을 걸어가

마음속을 걸어가	
12월의 드라마	12월의 드라마
	거짓말같은 사랑
거짓말같은 사랑	
바람과 함께 사라지다	바람과 함께 사라지다
	발해를 꿈꾸며
발해를 꿈꾸며	

자신감 있는 표정을 지으면
자신감이 생긴다.

자신감 있는 표정을 지으면
자신감이 생긴다.

꿈을 계속 간직하고 있으면
반드시 실현할 때가 온다.

꿈을 계속 간직하고 있으면
반드시 실현할 때가 온다.

"네 운명은 네 손 안에 달려 있는 것이지,
다른 사람의 입에 달린 것이 아니다.
그러니 다른 사람으로 인해
네 운명을 포기하지 말거라."

"네 운명은 네 손 안에 달려 있는 것이지,
다른 사람의 입에 달린 것이 아니다.
그러니 다른 사람으로 인해
네 운명을 포기하지 말거라."

캘리그라피펜

감각적이고 세련된 느낌을 주는 펜입니다. 어느 방향으로 글씨를 쓰는가에 따라 굵기가 달라집니다.

이보다 더 좋을 순 없다	이보다 더 좋을 순 없다
	셰익스피어 인 러브
셰익스피어 인 러브	
미술관 옆 동물원	미술관 옆 동물원
	올모스트 페이머스

올모스트 페이머스	
니모를 찾아서	니모를 찾아서
	반지의 제왕
반지의 제왕	
죽은 시인의 사회	죽은 시인의 사회
	미워도 다시 한번
미워도 다시 한번	

사막이 아름다운 것은 어딘가에
샘이 숨겨져 있기 때문이다.

사막이 아름다운 것은 어딘가에
샘이 숨겨져 있기 때문이다.

삶의 의미는 발견하는 것이 아니라
만들어가는 것이다.

삶의 의미는 발견하는 것이 아니라
만들어가는 것이다.

앞으로 살면서 이것만은 잊지 마세요.
많은 사람들이 당신을
지켜주고 있다는 걸. 당신도
다른 사람의 버팀목이 되고 있단 걸.

앞으로 살면서 이것만은 잊지 마세요.
많은 사람들이 당신을
지켜주고 있다는 걸. 당신도
다른 사람의 버팀목이 되고 있단 걸.

하이테크펜

가늘게 써지며 날카로운 느낌을 주는 펜입니다. 깔끔한 글씨를 쓰고 싶을 때 써 보세요.

걸어서 하늘까지	걸어서 하늘까지
	구르미 그린 달빛
구르미 그린 달빛	
해를 품은 달	해를 품은 달
	뿌리깊은 나무

뿌리깊은 나무

좋은 남자 좋은 여자

좋은 남자 좋은 여자

완벽한 이웃을 만나는 법

완벽한 이웃을 만나는 법

푸른바다의 전설

푸른바다의 전설

커피프린스 1호점

커피프린스 1호점

고통이 남기고 간 뒤를 보라!
고난이 지나면 반드시 기쁨이 스며든다.

고통이 남기고 간 뒤를 보라!
고난이 지나면 반드시 기쁨이 스며든다.

이미 끝나버린 일을 후회하기 보다는
하고 싶었던 일들을 하지 못한 것을 후회하라.

이미 끝나버린 일을 후회하기 보다는
하고 싶었던 일들을 하지 못한 것을 후회하라.

미래에 대해 걱정하는 건

풍선껌을 씹어서

방정식을 풀겠다는 것만큼이나

소용없는 짓이라고 했다.

미래에 대해 걱정하는 건

풍선껌을 씹어서

방정식을 풀겠다는 것만큼이나

소용없는 짓이라고 했다.

플러스펜

글씨의 이음새가 부드러워 동글동글하고 귀여운 글씨를 쓰고 싶을 때 사용하면 좋습니다.

너랑 있으면
너무 즐거워

너랑 있으면
너무 즐거워

너랑 있으면
항상 마음이 편해

너랑 있으면
항상 마음이 편해

내겐 네가
너무 소중해

내겐 네가
너무 소중해

얼굴 좋아 보여

얼굴 좋아 보여	
널 만난 건 내게 행운이야	널 만난 건 내게 행운이야
	우리 다음 생에도 또 만나자
우리 다음 생에도 또 만나자	
내 옆에 있어 줄 거지?	내 옆에 있어 줄 거지?
	미안하고 고마워 그리고 사랑해
미안하고 고마워 그리고 사랑해	

절대 후회하지 마라.
좋았다면 추억이고, 나빴다면 경험이다.

절대 후회하지 마라.
좋았다면 추억이고, 나빴다면 경험이다.

아무 일도 생기지 않게 할 수는 없어요.
아무 일도 없이 어떻게 살아요? 재미없잖아요!

아무 일도 생기지 않게 할 수는 없어요.
아무 일도 없이 어떻게 살아요? 재미없잖아요!

누군가 그럽디다
포기하는 순간 핑곗거리를 찾게 되고
할 수 있다고 생각하는 순간에
방법을 찾는다고.

누군가 그럽디다
포기하는 순간 핑곗거리를 찾게 되고
할 수 있다고 생각하는 순간에
방법을 찾는다고.

자유롭게 써 보세요